This is
Monet

Mirror 010

This is 莫內 This is Monet

國家圖書館出版品預行編目（CIP）資料

This is莫內 / 莎拉.佩布渥斯(Sara Pappworth)作 ; 奧黛.梵琳(Aude Van Ryn)
繪 ; 劉曉米譯. -- 初版二刷. -- 臺北市：天培文化出版：九歌發行, 2019.11

面 ; 公分. -- (Mirror ; 10)
譯自 : This is Monet
ISBN 978-986-98214-0-7(平裝)

1.莫內(Monet, Claude, 1840-1926) 2.印象主義 3.傳記

940.9942 108017142

作　　者 —— 莎拉‧佩布渥斯（Sara Pappworth）
繪　　者 —— 奧黛‧梵琳（Aude Van Ryn）
譯　　者 —— 劉曉米
責任編輯 —— 莊琬華
發 行 人 —— 蔡澤松
印　　刷 —— 晨捷印製股份有限公司
法律顧問 —— 龍躍天律師‧ 蕭雄淋律師‧ 董安丹律師
出　　版 —— 天培文化有限公司
　　　　　　台北市105 八德路 3 段 12 巷 57 弄 40 號
　　　　　　電話／ 02-25776564‧傳真／ 02-25789205
　　　　　　郵政劃撥／ 19382439
九歌文學網 www.chiuko.com.tw
發　　行 —— 九歌出版社有限公司
　　　　　　台北市105 八德路 3 段 12 巷 57 弄 40 號
　　　　　　電話／ 02-25776564 ‧ 傳真／ 02-25789205
初版二刷 —— 2019 年 11 月
新版2印 —— 2021 年 5 月
定　　價 —— 280 元
書　　號 —— 0305010
I S B N —— 978-986-98214-0-7(平裝)
© Text 2015 Sara Pappworth
© Illustrations 2015 Aude Van Ryn
Series editor: Catherine Ingram
Translation © 2018 Ten Points Publishing Co., Ltd.
This book was designed, produced and published in 2015 by Laurence King Publishing Ltd., London
under the title This is Monet

This edition is published by arrangement with Laurence King Publishing Ltd., through Andrew
Nurnberg Associates International Limited.

This is Monet

莫內

莎拉·佩布渥斯（Sara Pappworth）／奧黛·梵琳（Aude Van Ryn）繪

劉曉米　譯

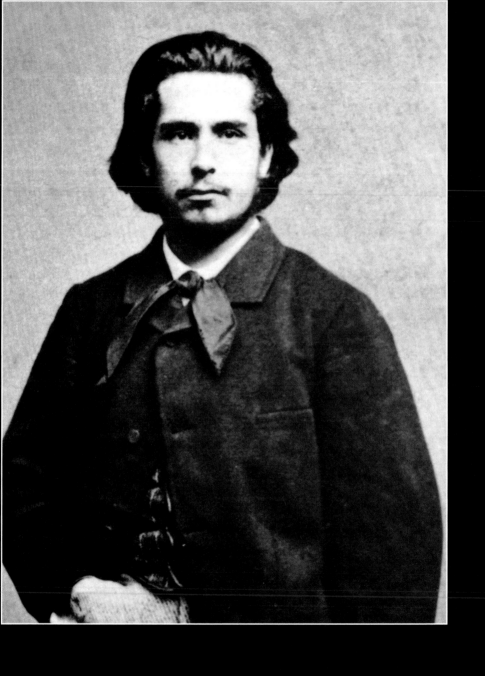

克勞德・莫內，約一八六四年
埃蒂安・卡列特（Étinne Carjat）拍攝

照片裡的莫內二十二歲，流露出滿滿的信心；這名極有自信的青年，雖不高大，但威風凜凜。領巾刻意紮成波希米亞式不羈且神氣的蝴蝶領結，目光敏銳卻透著和善。年輕豐潤而微噘的下唇，沒多久就掩藏在落腮鬍之下，後來成為他容貌上的主要特徵。

莫內以法國印象派的代表人物聞名，共享他們特意選擇的現代主題和風格，終其一生，皆致力於此。但他保有獨特的個人取向，從來不是追隨者，且積極抵抗規則和理論。

八十六年的生涯中，莫內從未停下畫筆。他無時不強烈渴望繪畫，在超過六十年飽富創造力的歲月裡，留下兩千多幅畫作。莫內年輕時或許為了爭取認可和財務困境而艱辛度日，但到中年便已躋身有史以來最為成功的畫家之列，成為那時代的名流。儘管功成名就，莫內並未因此自滿。即使邁入七、八十高齡，他仍繼續作畫，並發展出令人驚嘆的藝術新貌。

愛胡鬧的年輕人：早期生涯，一八四〇一一八五八

　　一八四〇年十一月十四日，奧斯卡一克勞德・莫內生於巴黎，是商船船員克勞德・阿道夫和他熱愛音樂的妻子路薏莎一賈絲汀的次子。莫內五歲時，父親爲了加入妻舅成功的雜貨批發事業，舉家遷往勒阿弗爾港。莫內喜歡住在靠近海的地方，並常在附近鄉野間探險，但在學校裡卻很難專心上課：「我在作業簿上畫滿對老師們極不敬的素描，無論正面的大頭像或側寫，都極盡扭曲之能事。」到了十六歲，莫內的漫畫已遠近馳名，後來他甚至聲稱，畫勒阿弗爾港的人，讓他賺進大把鈔票。每到週日，裱框店的櫥窗裡就掛出五幅左右的漫畫，勒阿弗爾地方的鎮民聚集在此，認出自己或朋友的當下，會朗聲大笑。

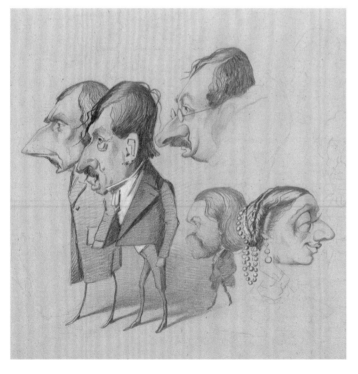

克勞德・莫內
《小萬神殿劇場》（*Petit Pantheon Theatral*），一八六〇

鉛筆，紙
34 x 48 公分 (13⅜ x18⅞ 英寸)
巴黎瑪摩丹美術館（Musée Marmottan Monet, Paris）

受布丹啓發的海景畫

在莫內的漫畫上方，店主掛了幅小海景畫，是當地名畫家尤金·布丹（Eugène Boudin）的作品。許多年後，莫內寫道：「我把布丹視為我的老師。」但當莫內十五歲首次遇見他時，年輕氣盛的莫內，並不把這位年長的畫家和其海景畫看在眼裡。然後有一天，布丹告訴他，畫漫畫是在浪費他的才華，並給他一個挑戰，要他嘗試改畫當地的海景。莫內後來回憶與布丹的這趟寫生之旅：「我更加聚精會神地觀看，然後彷彿有層面紗被扯下了……我理解到繪畫的可能性……你（布丹），是頭一個教我如何觀看和理解之人。」

布丹側重戶外寫生、捕捉天候對光影變化的影響，尤其是海邊，對莫內影響深遠。事實上，與後來的任何一位老師相較，布丹對莫內作品的影響最為直接。到他將近十八歲，與布丹在勒阿弗爾港的年度畫展上並列展出時，他已開始致力於將會影響他此生的繪畫主題和方法。

尤金·布丹
《*海灘一景，特魯維爾*》（*Beach Scene, Trouville*），約 一八七〇－七四

油彩，木板
18.2 x 46.2 公分 (7⅛ x 18⅛ 英寸)
倫敦國家美術館（National Gallery, London）

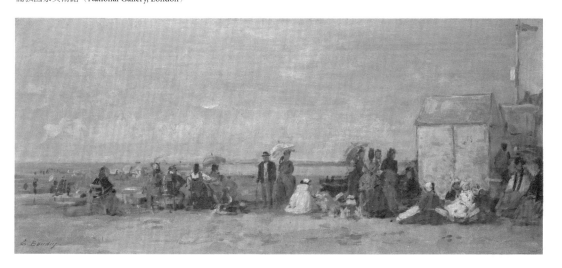

四處漫遊：巴黎，一八五九──一八六一

　　布丹鼓勵莫內去巴黎的畫室學習。成功的畫家會開設工作室，教導年輕學徒繪畫。儘管莫內早期曾答應父親，不走繪畫這行，然而，在母親過世之後，莫內的姨媽膝下無子，而且手上有些錢，決定支持他的選擇，讓他成為一名畫家。她同意幫忙支付在巴黎的學習費用。

　　莫內初抵巴黎時才十八歲，但已經展現他特有的決心，要走自己的道路。他並未依循姨媽的期望到傳統的畫室學習，反而選擇加入更自由的瑞士美術學院，那裡不會有任何正式的指導，但卻有人體模特兒，而且學習氣氛認真勤勉，尤其可從同學的作品中獲得啟發，其中包括卡米耶・畢沙羅（Camille Pissarro），他後來也成為印象派畫家，並與莫內成為終生的朋友。

　　從莫內這段時期為數不多的素描和繪畫中，我們已可看出他格外早熟的精湛技巧。此外，據他寄給布丹的信件內容，我們可以得知莫內顯然已深刻瞭解其他藝術家在做什麼，並對藝術市場產生興趣。但或許莫內有些自信過頭，因為他似乎把大部分的時間都花在經年累月的其他喜好：吃吃喝喝。巴黎人的咖啡社交實在難以抗拒。他最愛流連之處便是惡名昭彰的殉道者啤酒屋。

軍旅

　　莫內家人對他在巴黎的生活方式不以爲然。一八六一年四月，他收到噩耗，被徵召入伍（政府以抽籤決定），他的家人或許希望軍隊的紀律可以鍛鍊他，讓他修正放縱的生活行徑。但莫內似乎把整件事視爲一趟刺激的藝術探險。他選擇加入非洲步兵（非洲輕騎兵第一軍團），穿上漂亮的鮮紅色制服，學習騎馬，並派駐至阿爾及爾。他在此地並未見到戰爭場面，即使有，也是屈指可數，但許多年後他回憶：「著實令我大開眼界……對光線和色彩的感受……撒下我未來實驗的種子。」

　　由於感染傷寒，莫內預計的七年軍旅生涯，僅過了一年多便告終，在一八六二年八月被遣送回家養病。勒卡卓姨媽同情他，便付錢讓他從軍團退役。依照慣例，她必須支付多達三千法郎的金額去雇請另一名士兵頂替他的位置。因此這次她堅持莫內應該努力工作，並且接受更常規的繪畫指導以示回報。

回頭學習，首度沙龍展出成功，一八六二一一八六五

　　莫內進入夏爾‧格萊爾（Charles Gleyre）的畫室學習，他以偏愛素描而非繪畫，側重典型而非寫實聞名。據說，他曾一度批評莫內的人體素描說：「你給了他一雙信差的腳！」當莫內反駁他只是畫他眼中所見，格萊爾答覆他無論如何，他還是必須遵循古典美的理想典型：「我們心中必須永遠懷著古風。」儘管如此，格萊爾的畫室還是不若其他許多畫室嚴格，因而後來又吸引了一些開明的學生加入，對此時期的莫內產生最重要的影響。其中尤其是菲德烈克‧巴齊耶（Frédéric Bazille）、皮耶‧奧古斯特‧雷諾瓦和阿弗雷德‧希斯萊（Alfred Sisley），均變成他一生的摯友。而他們的往來終將在近十年後，替印象畫派奠定基石。

　　與此同時，莫內還必須有點成績，好說服勒卡卓姨媽她的錢沒白花。而在一八六○年代的巴黎，唯一能達此效的作法，便是讓作品受巴黎沙龍青睞。雖然莫內和他的朋友都很厭惡沙龍評審委員會——由一群「圈內人」組成——的反進步態度，他們只接受極傳統、理想化的繪畫。畫家們別無他法，只能申請。然而更糟的是，沙龍偏愛歷史場景和具象主題，而非風景畫和靜物畫，後二者均被視為等而下之的作品。無論如何，此時情形有了變化。在一八三○年代，一群藝術家，如尚‧巴蒂斯—卡密爾‧柯洛（Jean Baptiste-Camille Corot）和泰奧多爾‧盧梭（Théodore Rousseau）開始，尤其因他們的風景畫贏得認可，於是年輕的莫內決定效法，採用他最具自信的主題。

　　莫內向一八六五年的沙龍提交了兩幅海景畫，其中之一是《耶佛海岬的退潮》（*The Pointe de la Hève at Low Tide*）。從此畫我們可以看出，年僅二十四歲的畫家已展現卓越才能。他以極出色的技巧描繪諾曼第海岸多變的天候，綠松石色和蔚藍的光線在燦亮的海面躑躑閃動，上方烏雲盤旋而降。莫內很幸運，兩幅海景都為沙龍接納，甚至還受到一些評論家的讚揚。

清楚究竟是因她的性情或處境），她總是被喚作　　沙龍贏得更大的成功。此後，臭內設計了以化

園為背景的多人物主題，以卡蜜兒為本，繪製構圖中四名女人中的三名。由於想以實物大小呈現人物，畫布便必須很巨大。

莫內打定主意要在戶外描繪，以表現外面光線的真實效果；在戶外，陽光燦亮的色調裡會間雜著綠蔭形成的藍色調。但這執行困難，尤其畫布如此巨大。結果，莫內不用梯子，而是在花園裡挖條深溝，並把畫布固定在滑輪組件上，因此他可相對輕鬆地把畫布吊高或放下，手便可搆到畫布的每個部分。

挑戰自己和他人

當莫內終於完成畫作，他簡單命名爲《花園裡的女人》（*Women in a Garden*）。雖然人物姿態看起來有些不自然，但映照在她們身上的自然光線，捕捉得如此細微，確實是前人鮮少呈現。看見畫作的人紛紛對投射在女士們服裝上的藍色陰影表驚訝。影子不都是灰色的嗎？「不！」莫內回答：「仔細觀看，你就會發現，在陽光中，它們是藍色的。」畫的標題聽起來平凡普通，但在當時，可是對評審委員會的一大挑戰，因爲他們相信具象藝術應該表現以名人爲主的偉大歷史故事，而非尋常的女人，後者應該在畫室內構圖，而非繪於戶外。莫內還宣布擁戴愛德華・馬內（Édouard Manet）和古斯塔夫・庫爾貝（Gustave Courbet），他們已經因類似主題的畫作引發騷動，如馬內的《草地上的午餐》（*Luncheon on the Grass*）和庫爾貝的《河畔女郎》（*Young Ladies on the Banks of the Seine*）。終其一生，莫內都給自己定下挑戰，對前輩們已廣受接納的主題，再往前推進一步。

毫不意外，一八六七年，沙龍拒絕了《花園裡的女人》。莫內的朋友雷諾瓦、畢沙羅、巴齊耶、希斯萊，以及保羅・塞尚，他們的作品也全部遭拒，但他們說要籌畫另一個取而代之的展覽，後以失敗告終。無論如何，巴齊耶相當富裕，好心地同意買下莫內《花園裡的女人》一畫，因爲此時，莫內的財務已開始陷入窘境。

卡蜜兒・莫內（Camille Monet），一八七一
艾伯特・葛埃納（Albert Greiner）拍攝

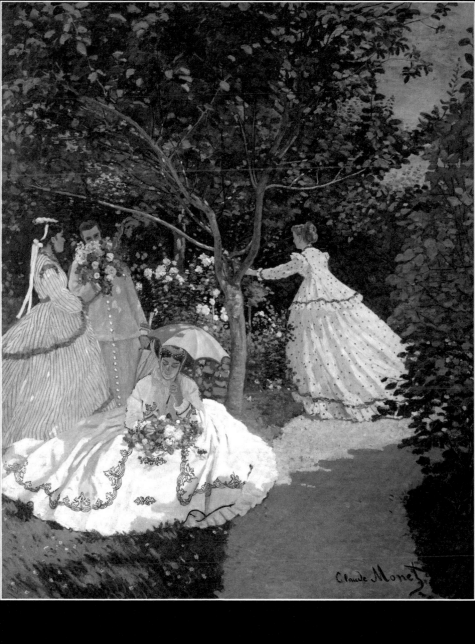

《花園裡的女人》
克勞德・莫內，約一八六六

油彩，畫布
255 x 205 公分 (100⅜ x 80¾ 英寸)
巴黎奧塞美術館

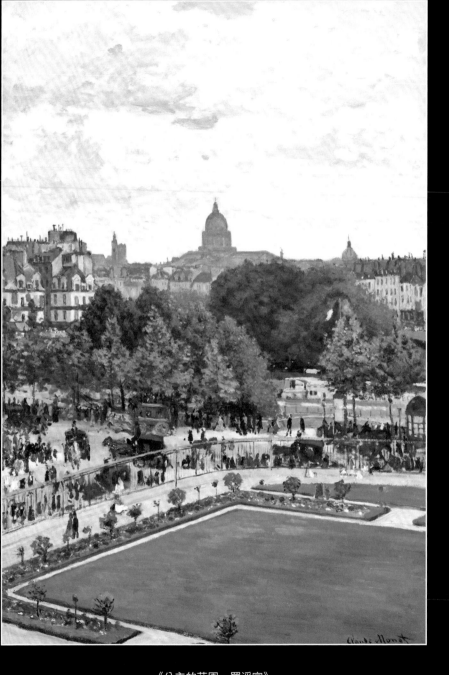

《公主的花園，羅浮宮》
克勞德‧莫內，一八六七

描繪現代生活

在莫內的朋友圈裡，埃米爾・左拉（Émile Zola）是有影響力的評論家，也是先進成功的寫實主義小說家。左拉在文章中讚美莫內的作品，並形容他是「一群閹人中的男人」！左拉還鼓勵莫內和他的朋友們多描繪現代生活。從一八○○年代中葉開始，巴黎便一直在進行大規模的重建計畫，意圖把狹窄的老街改建為寬闊的林蔭道和開放空間。受到新的城市風景啓發，莫內和雷諾瓦一起捕捉城市的鳥瞰視野，《公主的花園，羅浮宮》（*The Garden of the Princess, Louvre*）便是這樣的畫。在此畫中，彷彿透過相機鏡頭來看新興的城市環境風貌，而相機在當時還是新發明。莫內這回利用當代的相片，捨棄傳統的透視策略。相片依據不同於從前在畫中的視角，呈現出此景（和其他類似的景致），於是便可看見奇怪的角度和裁切邊。人變得像甲蟲，模糊的小黑點行色匆匆，彷彿是此新的都會叢林裡的渺小無名生物。現在簡直很難體會這樣的一幅畫，在莫內同時代人的眼中，會是如何地大膽和與眾不同；布丹寫道，他對「他構圖的無畏」感到驚異。不論在主題還是風格上，這些畫作都對新時代做出新穎的回應。

不幸地，無論莫內多努力地繪製各種風格的諸多畫作，銷售成績都不夠理想。在此時期留存的告急信件中，他敦促已經很有耐性的朋友，借他更多的錢。結果不僅高築債台，再加上卡蜜兒懷孕了，即將多負擔兩口人的現實，令他更加地需錢孔急。當莫內告訴父親和姨媽時，他們執拗地表示，除非他和卡蜜兒斷絕往來，否則別想拿到他們的錢（儘管克勞德・阿道夫自己背地裡也養了個私生子）。莫內被迫過著雙面生活，他假意順從，和家人留在勒阿弗爾，同時又頻頻遠行，去巴黎探望卡蜜兒。

可憐的莫內！

　　這是艱困的時期！為了意外降臨的家人，莫內得不斷和債主交涉。他連番寫信向朋友們詳述並抱怨他悲慘的狀況，尤其是富有的朋友巴齊耶，後者經常勉為其難地給予焦頭爛額的年輕家庭金援。

「可憐的卡蜜兒」懷孕，被獨自留在巴黎生活。莫內雇請了一名醫科生（以該生的肖像畫做酬勞），在他住勒阿弗爾時照顧她。

其他收到莫內借錢信的朋友：

奧古斯特‧雷諾瓦

阿弗烈德‧希斯萊

保羅‧塞尚

尤金‧布丹

菲德烈克‧巴齊耶

埃米爾‧左拉

莫內讓卡蜜兒和嬰兒搬往鄉間居住，但他們沒多久就幾乎赤條條地——他宣稱——被趕出新公寓，因為沒繳房租。

嬰兒讓（Jean）在一八六七年八月八日誕生。莫內對於自己對這孩子萌生的強烈親情感到驚異。

莫內絕望中考慮投塞納河自盡，後來改變主意。

肉販、酒商和其他債主報警，把莫內的畫作充公——包括展出中的一些畫。

「在戶外」

　　最後莫內把他的新家庭遷往鄉下，就在巴黎郊外，那邊的房租比較便宜。儘管面臨這些困境，莫內依然經常作畫。他別無選擇；鄉間的美景誘使他非畫不可，而且他畫得越多，就越可能賺足夠的錢，讓他擺脫債務。

　　莫內在戶外作畫，「在戶外寫生」(en plein air)，在當時是極罕見的事。眾所皆知，每當有人問，「那你的畫室在哪兒？」莫內就會揚起手，指著周遭的田野說：「這就是我的畫室！」的確，他認為這點攸關個人原則，自己應該「直接師法自然」。他希望能以此方式，替自己的作品引入更濃厚的自然主義色彩和臨場感——好讓任何看見畫作的人都能感覺自己也身歷其境，親眼觀看著這些景致。

　　但還是有兩個現實上的障礙要克服。首先，為了如實畫出直接呈現他眼前的風景，莫內必須記錄光線和氣候影響。但這些因素不斷在改變，他不得不飛快地畫，使用較前輩更粗大、

鮮明的筆觸，後者精緻細膩的描繪都是在畫室裡完成的。即便是當時，無論莫內如何快速地揮動畫筆，都永遠無法趕在光線或天候變化前，捕捉到每個細節。因此他不得不重返現場，懷抱著能捕捉到完全相同情況的希望。並非每次都能成功，於是與他所聲稱的相反，有時候他必須在畫室裡完成某個意象，而非如他所說的，總是在戶外作畫。另一個障礙是在戶外作畫的困難，尤其遇上糟糕的天候時，除了要帶畫布、畫架之外，莫內還得試著保護自己不受天候摧殘，冬天有時候甚至得準備三件大衣、手套，和暖腳的熱水袋。就連當時——根據同時代人的描述——都有人宣稱，曾親眼看見他鬍子上垂著冰柱還邊作畫；他專心致志於戶外寫生可見一斑。

進步的軟管顏料

然而，當時出現一項重大發明，讓在戶外作畫遠較從前容易。一八四一年（莫內出生後一年），發明了裝在金屬軟管中的現成油畫顏料，這對繪畫產生革命性的影響。以前的藝術家必須先把自己的染料磨碎（大多由石頭和礦物做成），再把乾粉與油混合。製作出來的油畫顏料很難攜帶（裝在豬膀胱或玻璃器皿裡），而且很稠，所以最好薄塗。但印象畫派的人意識到，事先調和好的新顏料越方便攜帶，就越能讓他們在戶外作畫。特別是顏料可以擠在調色盤上，並且以粗厚具表現力的筆觸——感謝另一項新發明，方頭筆刷——快速上色。此種新顏料也帶來一系列明亮的新色彩。當這些新色彩疊上淺的底色（底層）時，亦即莫內和他同時代人採用的方式，他們的畫作便會呈現出斑斕的質地，是以前的藝術家們不曾有的效果，那些前輩總在深的底色上塗抹較晦暗無光的色彩。

「沒有軟管顏料，就不會有印象畫派。」

皮耶 - 奧古斯特 · 雷諾瓦

《格爾奴葉的泳者》（*Bathers at La Grenouillère*），一八六九

　　莫內的朋友雷諾瓦受其感染，也開始對在戶外作畫產生興趣。兩人一起造訪格爾奴葉一家新開幕、很受歡迎的休閒場所，就在巴黎城外十二公里（七英里半）處，只要搭乘連接城市和周圍鄉村的新建鐵路即可輕鬆抵達。這讓莫內和雷諾瓦有機會可在同一地方，既可戶外寫生，也能描繪現代生活。

　　莫內畫了一些格爾奴葉的圖像，探索各種不同的活動和視角。他顯然深受此主題啟發（或許是和雷諾瓦並肩作畫之故），創造出一些他迄今最具自信且有原創性的畫作。《格爾奴葉的泳者》描繪供人消遣的娛樂場所，人們或浸泡在水中，或泛舟，或散步，或走去水邊的咖啡館——座落在防波堤遠方那頭，在畫面之外。樹蔭削弱了陽光的穿透力，形成煙灰色的陰影和斑駁的光影，間或被湧現的色彩打斷：一身粉紅和紅的女士，鮮翠的灌木叢，和藍色及白色的短筆觸，用以象徵投映在水面上的天空。在水面上，我們能清楚地看見莫內異常獨創、多變且富於聯想性的筆觸，不僅活潑精準地描繪出水的樣態，也呈現出粼粼波光。一團水滴狀的顏彩象徵遠方的泳者，而較長，較具結構性的運筆則帶出船隻的形狀和樣式。每個物件都有它獨特的筆法，但又什麼都沒畫出——線條和色彩融為一體。一八七〇年，莫內把幾幅格爾奴葉的畫作提交給沙龍。這些畫再度遭拒。

普法戰爭

　　一八七〇年六月，卡蜜兒・唐熙娥和克勞德・莫內終於結婚。沒有盛大舉行典禮，沒有任何親密的家人參加。婚禮在讓出生三年後才舉行，或許是為了讓莫內逃過兵役，此時普法之間的情勢越見緊張，但已婚男人不會是首批受徵召的人選。一八七〇年七月十九日，法國對普魯士宣戰，與法國預期的相反，普魯士軍力強大許多。戰事不出一年便告終，法國慘敗。多達十五萬法國士兵陣亡或受傷，巴黎遭入侵的軍隊圍困，並在一八七一年一月被攻陷。接著，宣告和平不久後，普魯士軍隊離境，卻有一群受社會主義者煽動，稱為巴黎公社的巴黎人起而反叛，反對新的法國共和政體。此場叛亂遭殘暴地鎮壓，導致近一萬名巴黎人死亡。

英國

　　巴黎的藝術家圈對這兩件災難性事件看法分歧。巴齊耶在一八七〇年八月受徵召入伍，在十一月戰死。庫爾貝因支持巴黎公社入獄，他協助拉倒前皇帝拿破崙象徵光榮勝利的凡登圓柱。但莫內和他的許多朋友採取更務實——雖然有些人會說懦弱——的態度。宣戰後不久，莫內和他的家人便悄悄乘船航越海峽，來到安全的英國。莫內在倫敦替家人找到落腳處，並立刻開始作畫。如預料，他最愛的主題是公園和泰晤士河。他也在此學著接受他將終身熱愛的英國事物，尤其是粗花呢和茶。

　　莫內遇見畢沙羅，他也在倫敦，他們一起去國家美術館，在那兒他們相當欣賞約翰‧康斯特伯（John Constable）的風景畫和 J.M.W. 透納（J.M.W. Turner）的海景畫。後人經常暗示這些畫對莫內，乃至於後來的印象派畫家產生重要影響。然而，這些英國畫家的作品，可能只是更證明了仔細觀察自然、色彩和光線之於風景畫的重要性。莫內和畢沙羅都向倫敦極有聲望的皇家學院年度夏季展提出申請。但如同沙龍的情形，兩人都遭拒。然而他們卻被別的展覽接納，該展在一間商業畫廊舉辦，由另一個法國流亡者畫商保羅‧杜朗—盧埃爾（Paul Durand-Ruel）所籌畫，從此開啓了一段興盛長遠的合作關係。

荷蘭

　　英國的藝術家朋友勸莫內戰後不要直接回家，而是先去荷蘭走走。當時去荷蘭得換好幾趟長程的船班，可憐的卡蜜兒，暈船暈得七葷八素。他們在一八七一年六月抵達，在荷蘭待了三個月，期間莫內以高度的熱忱作畫。在北方的贊丹時，他如魚得水地描繪水道、船，尤其是風車。

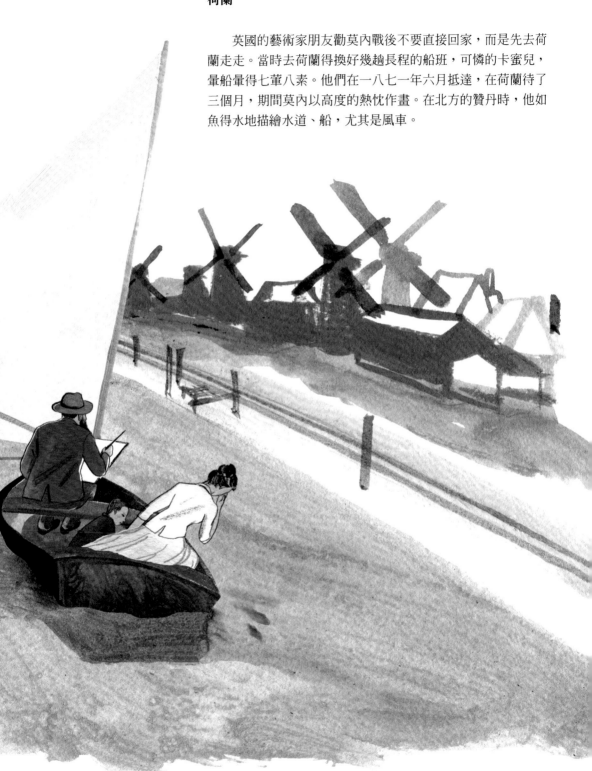

亞嘉杜的樂事

一八七一年秋天，莫內和家人回到巴黎，他們在聖拉查車站附近找到住處，並與老友會面。看來逃往英國的事並未讓莫內遭人排斥，或許許多人皆如此，也或者贊成打仗的人是少數。但戰後巴黎生活的艱苦不易──可能是部分原因──讓莫內聽從馬內的建議，在一八七一年十二月搬出城市，遷往亞嘉杜。

亞嘉杜是鄉下地方，緊鄰塞納河的小鎮，但相當便利，僅離巴黎十二點五公里（七點七五英里），從聖拉查車站搭火車即可抵達。那是個風景如畫的地方，絕大部分的生活都離不開河水、船隻和橋梁。莫內替自己買了艘船，並替它加裝有防護功能的客艙，和可擺畫架的台座。這讓他不論晴雨，都可探索亞嘉杜周邊地區，並從河上描繪此處。他極為多產，美景提供極佳的靈感。他也過得頗為快活，因為這算是他首次有了安定的家庭生活。他的許多朋友也同住此地。雷諾瓦和馬內都替此時期的莫內和他的家庭畫了幾幅畫。這些畫作在在表現出居家生活的恬靜知足：卡蜜兒坐在青翠的草地上，裙襬散開彷彿裝飾，而讓在雞群附近嬉玩，莫內則在花園裡悠哉閒逛。莫內也畫卡蜜兒和讓，在這些畫中，陽光永遠燦爛，畫面一派和諧；色彩尤其明亮鮮麗，鮮豔的紅色在互補的群綠中更為耀眼。居住在亞嘉杜這段較為安定的時期裡，讓莫內有機會探索各種技巧，包括不同的筆觸，非常規的構圖和大膽的色彩。他必定常和住附近的友人討論這些技巧，日後均演變成印象派的根基。

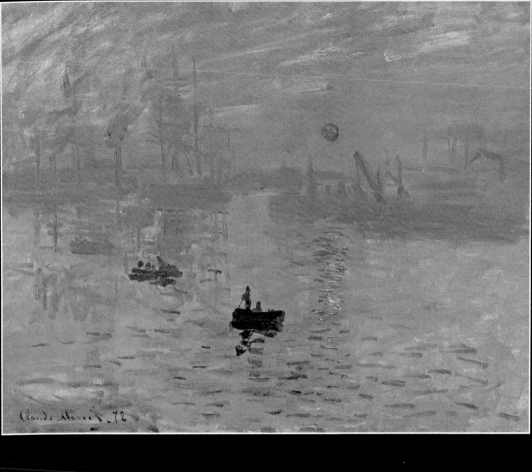

《印象：日出》
克勞德·莫內，一八七二

油彩·畫布
48 x 63 公分 (19 x 24¾ 英寸)
巴黎瑪摩丹美術館

第一次印象派展覽，一八七四

　　許多年來，莫內、雷諾瓦、希斯萊、貝爾塔・莫莉索（Berthe Morisot）、艾德格・竇加、畢沙羅和其他人一直猛烈抨擊沙龍的箝制，壟斷藝術家展出和銷售作品的機會。終於，他們議定自組「無名藝術家協會」，舉辦自己的展覽。其中包括三十名以上的參展者，是充滿理想、講究公平的團體。所有的作品一視同仁，按字母順序懸掛，而且收益共享。此外，不強調特定流派的風格。一八七四年四月十五日，展覽在位處市中心的工作室裡舉辦，那工作室是攝影師納達（Nadar）所有。這是這群藝術家們首度以商業團體的名義共聚一堂，展出自己的作品，完全獨立於沙龍和它的評審體系之外。這標示著藝術家在展出和銷售方式上的重大突破，雖然事實上僅歷時一個月便結束，而且參觀人數不多，成功銷售的畫作也極少。

　　莫內展出五幅油畫和七幅粉彩畫，目的是為了呈現作品的廣度。這些作品中包括從展覽地望出的市區街道、罌粟花田、一標題名為《午餐》的複雜精細人物畫，以及快速描繪的海景畫，在最後一分鐘，他將它命名為《印象：日出》（*Impression: Sunrise*）。此一標題的選擇表明莫內偏愛的工作方式：「直接師法自然，致力傳達我對最容易消失的效果的印象。」這是勒阿弗爾港的日出景象，非常大膽的不修飾筆觸，利用畫布的未上色區塊創造強光效果，把冒著煙的現代工廠也納入風景中，還有螢光橘色的太陽。評論家路易斯・萊羅伊（Louis Leroy）鄙視這些作品，試圖羞辱參展者，便取莫內的標題，稱他們為印象派畫家。這名稱流傳青史，羞辱反倒不存。無論如何，有些來看畫展的人發覺印象派畫家的畫作色彩太過鮮亮，他們害怕「使人驚慌的閃爍光線」，擔心傷了眼睛，罹患眼疾。

新印象派風格筆記

面對描繪的主題作畫，通常在戶外。
使用淺底色，明亮的新油彩顏料，和平頭畫筆。

把畫布視為統一和諧的整體，摒除傳統的主從之分
（例如以人物為主，後頭搭配朦朧的風景）。

選用各種不同的筆觸和明亮的色彩，盡力追上不斷
變化的光線，並記錄對自然的感受。

讓繪畫看起來渾然天成，即便經過仔細規畫和花數
週精心描繪才完成。

　　雖然印象派畫家沒有正式的領導者，但在需
要吸引批評家，並解釋印象畫派的作畫方式和意
圖時，一般皆是由莫內出馬。隨著時間流逝，眾
人越來越視莫內為印象派之父，而事實上，當大
部分的同僚都改走其他畫風許久之後，他依舊忠
於此風格。

莫內利用他的畫室舫，探索亞嘉杜河和鄉間，並發現獨特的視角。

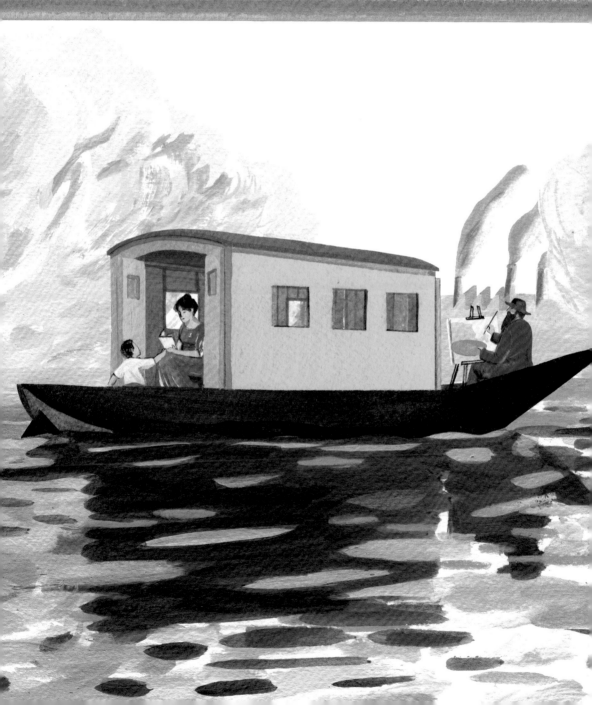

聖拉查車站，一八七七

　　儘管首展不算成功，「無名藝術家協會」的成員繼續一起展出，待舉辦第三場展覽時，他們真的採用印象派這個名稱。現在，他們已不再是「無名」的團體，而是有名稱的組織。莫內始終很好勝。為了確保作品醒目出眾，他選擇展出數幅主題百分之百現代的畫作——聖拉查車站。這座車站位於新近現代化的巴黎中心，鐵路網連結城郊，莫內即住在城郊再過去的偏遠之地。莫內筆下的車站，標榜發明未久的蒸氣火車、車站建築、號誌和通勤人群。不同以往，此回的挑戰是捕捉不斷移動的景致，致使莫內畫了數幅草圖，然後他又運用不同尺寸和形狀的畫布，畫了十二幅不同的景象。在某些畫中，紅色和藍色的閃光襯出主體的深色結構，而其他畫中，蒸氣湮沒形體，創造出有暈染色彩和漫射光線的複雜馬賽克效果，就像「夢境」。為求與觀察所得一致，他鮮少使用純黑色，聖拉查車站系列裡，火車和橋梁外觀的黑是五種不同的深色調相混而成，而非單一的黑色。作為永不放棄的磋商者，莫內說服站務人員，讓他自由進出車站各處。他們甚至同意讓一輛前往盧昂的列車延後出發，因為「那時的光線較佳」。這的確是一位意志力堅強、使命必達之人，而且還是天生擁有說服力的領導人。

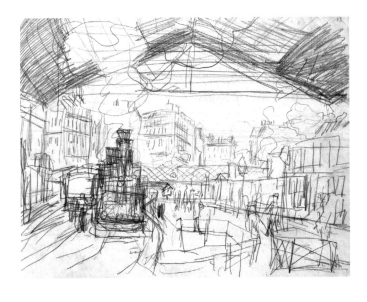

克勞德・莫內
《聖拉查車站》
內部素描

鉛筆，紙
25.5 x 34 公分（10 x 13⅜ 英寸）
巴黎瑪摩丹美術館

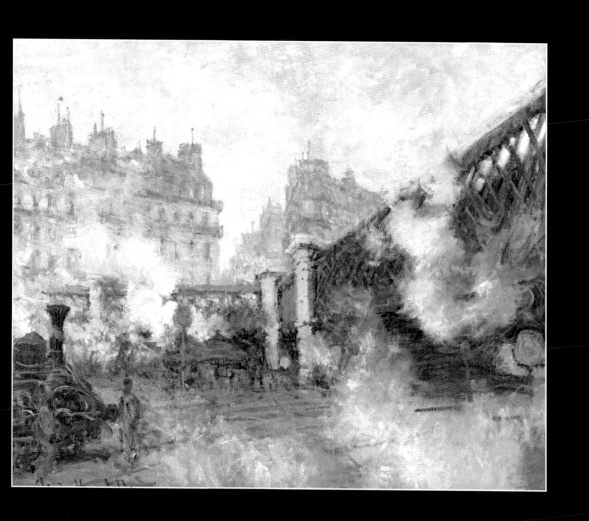

《歐洲之橋，聖拉查車站》（*The Pont de l' Europe,*
Gare Saint-Lazare）
克勞德・莫內，一八七七

油彩，畫布
64 x 81 公分 (25. x 31⅞ 英寸)
巴黎瑪摩丹美術館

巴黎萬歲

　　法國政府宣布一八七八年六月三十日為節日，以慶祝擺脫普法戰爭戰敗的恐怖陰影。政府鼓勵市民以法國國旗妝點街道，於是紅、白、藍三色便成為莫內《蒙托葛亞街》色調搭配的主軸。他在陽台上眺望此條巴黎街道的視角，形成了富戲劇變化的構圖，明亮的色彩和活潑的線條躍然紙上，賦予此畫活力充沛的節慶氛圍。風格刺目地不守常規；強烈對比的色彩用來塑形，並以淺的底色提供額外的亮度，照耀全畫。群眾全以模糊的形狀表達，就像相片中移動的人影。而旗幟則以抖擻的誇張舞動姿態呈現，彷彿點出在此新的全國慶典中，莫內內心澎湃的愛國之情。

　　但評家不斷抱怨這樣的畫作似乎並未完成，而且他們非常努力地想從「正確的視角」觀看這些畫。這些畫呈現出如此狀態：假如一個人湊前觀看，只會發現潦草塗上的各種色彩。儘管如此，印象派畫家繼續展出他們的作品，隨著時間流逝，評家的反應愈見好轉。雖然銷售情況依舊不如莫內所盼，他卻因幾位忠實的買家獲得些許成功。其中有著名的藝術品經銷商杜朗—魯耶，和熱衷的私人收藏家歐尼斯特・霍西德（Ernest Hoschedé），他展現獨特的勇氣，買下《印象：日出》和三幅《聖拉查車站》。

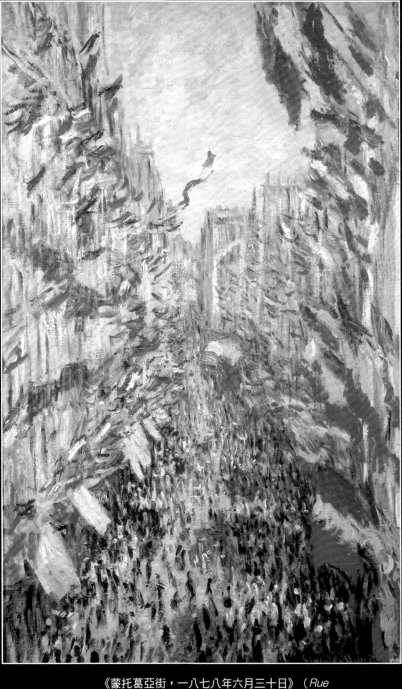

《蒙托葛亞街，一八七八年六月三十日》（*Rue Montorgueil, 30 June 1878*）

克勞德・莫內，一八七八

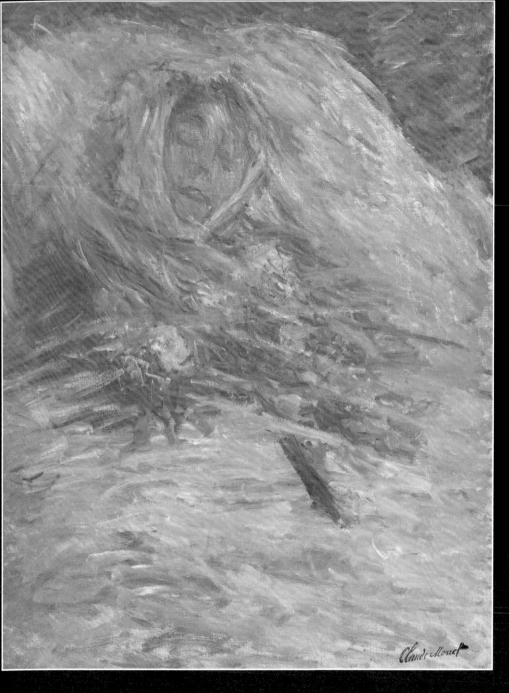

《病榻上的卡蜜兒》（*Camille on her Deathbed*）
克勞德・莫內，一八七九

家人可以很複雜

　　歐尼斯特·霍西德是一名巴黎商人、藝術品收藏家和評論家。他的生活極為奢侈，部分金錢來源是他富裕的夫人愛麗絲，他在後者十七歲時娶了她。婚後迅速生了六名小孩。愛麗絲繼承了羅騰堡的大城堡，就在巴黎附近，而在此處，歐尼斯特可以盡情滿足自己對藝術的熱愛，展示他購買的許多畫作，和委託馬內和莫內畫新的作品，並要求兩人替城堡的餐廳畫些裝飾性壁板。莫內搬去與這家人同住，與他們日漸親密，尤其是愛麗絲。同時歐尼斯特繼續揮霍度日，甚至掏錢買下一列私人火車，運載他的客人從巴黎前來城堡參加宴會。終於他宣布破產。他欠一百五十一名債主超過兩百萬法郎的鉅款，霍西德一家被迫離開他們堂皇的宅邸。莫內的財務也出了些狀況，雖然遠不如前者嚴重。此外，他擔心卡蜜兒，在懷他們次子麥可的期間，她病得很嚴重。次子於一八七八年三月誕生。考量到對每個人最好的做法，他們決定採取少有的方式，把兩家人合併成一家。一八七八年夏天，兩個家庭一起搬進維特葉（Vétheuil）一間租來的房子裡，那是鄉下地方，位在巴黎西北，離巴黎有六十六公里（四十一英里）遠。

　　未久，歐尼斯特便極少待在家中，藉口開創新的事業，卻總是失敗。根據愛麗絲和歐尼斯特的通信，歐尼斯特鮮少待在維特葉，就連聖誕節或孩子的生日都不曾出現。沒多久，莫內就發現自己必須負責照顧八名小孩，和病重的妻子。

　　一八七九年九月五日卡蜜兒過世。莫內寫信給朋友：「我可憐的妻子在經歷最可怕的痛苦之後終於撒手離去。」當時卡蜜兒年僅三十二歲。在她香消玉殞之際，莫內最後一次畫下他美麗的妻子；他無法遏止自己。如他所陳述，對於繪畫，「我終日著迷、歡欣和苦惱，以至於……我發現自己自動地搜尋起……死亡強加於她靜止臉龐上的色彩漸層排列，藍、黃、灰色調……」

大凍結，一八七九──一八八〇

　　卡蜜兒過世後不久，塞納河便結冰了。巴黎和附近的維特
葉，經歷了前所未有的寒冬。儘管悲痛，莫內還是在戲劇化的
景色中找到靈感。他著手一口氣畫下十八幅作品，靈感得自結
冰的塞納河，和其後的融雪；破壞力強的巨大冰塊沖往下游，
撞擊著河域周邊。

　　一八七九年聖誕節，莫內幾乎沒什麼餘錢可買食物，遑論
替新增的家人買禮物。但惡劣的天候是每天報上的頭條新聞，
莫內必定意識到他所選主題的商業潛力。因此當畫作遭沙龍拒
絕後，莫內決定自己辦展。展覽於一八八〇年四月，在一家前
衛雜誌《現代生活》（La Vie Moderne）的辦公室舉行。這標誌著
新的出發，單一主題的個人展覽。畫展手冊的內容僅有馬內的
插畫和席奧多·杜瑞特（Théodore Duret）所撰寫的一篇重要訪
談。後者方才出版了有關印象派畫家的書。這是為商業目的而
做的展出，並且如願以償；賣了數幅畫，包括《浮冰》（The Ice
Floes），且是破紀錄的高價。此展意味著新的開始。從此之
後，莫內將專注在風景描繪，並在私人藝廊辦展。

　　《浮冰》的繪畫風格較守常規，與早先的作品相較，完成
度看起來也較高，這或許是它能成功的原因之一。此外，畫中
沒有浩劫感，以及浮冰對人類和其財務所造成的破壞。取而代
之的是，莫內全心沉浸在此景柔和的淡彩色調和清晨的微光中。

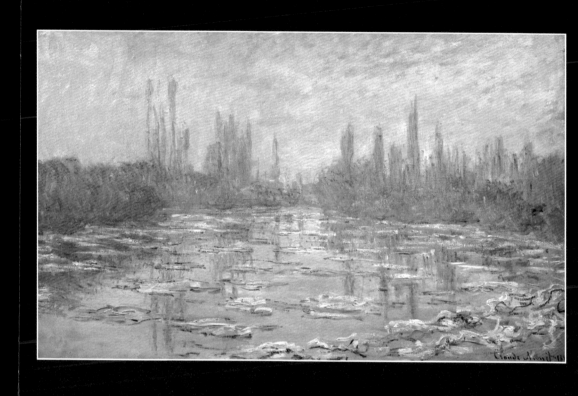

《浮冰》
克勞德・莫內，一八八〇

油彩，畫布
60 x 100 公分 (23⅝ x 39⅜ 英寸)
巴黎奧塞美術館

莫內愛「monnaie」（錢）

　　在個展獲得成功之後，莫內深信這樣的展出方式只是爲了商業利益個別所爲，與沙龍甚至印象派的展出無關。在一八七四到一八八六年之間，總共舉辦了八次印象派畫展。漸漸地，莫內越來越常缺席，這並不罕見，事實上，畢沙羅是唯一每次必參展的畫家，但卻招來一些憤慨。或許是這個原因，也或許是妒忌莫內蒸蒸日上的商業發展，遂惹來塞尙「莫內愛錢！」之評，竇加則藐視他「瘋狂的自我宣傳」。但話說回來，他們沒有八個小孩嗷嗷待哺。一名同僚（依舊姓名不詳）對莫內是如此生氣，便寫了一篇誹謗的文章，刊登在《高盧》（*Le Gaulois*）期刊上。文章中說藝術界的莫內已死，現在的莫內活在與愛麗絲·霍西德的罪孽中。

　　此後的五年內，莫內竭盡所能地提升畫作的銷售量。商業藝廊在當時還是新興的現象，可以說莫內是頭一個領會到藝廊潛能的藝術家。杜朗－魯耶藝廊在一八七〇年代率先支持莫內，後來因遭遇經濟困境而停止合作。一八八〇年代早期，保羅·杜朗－魯耶再度對莫內產生興趣，但經常以本票或借據付款。今天約束藝術家和藝廊雙方的合同義務當時並不存在。莫內似乎很有生意頭腦。他意識到自己可以巧妙利用此情形，轉化爲他的優勢。當喬治·珀蒂（Georges Petit）邀請他在一項「國際性展覽」中展出時，他欣然接受。同樣地，他也熱烈歡迎梵谷的弟弟席奧到他家中作客，因爲席奧在巴黎的古琶（Goupil）藝廊工作，他爲藝廊選購了幾幅莫內的畫。當莫內更爲成功，藝廊就更加渴望能銷售他的作品。他讓他們彼此競爭，以提高售價。但長期來看，是杜朗－魯耶對印象畫派的持續支持，和他在美國展出印象派畫家作品（開啓廣大的新市場）的遠見，眞正說服了莫內，因而往後的生涯中，莫內大多數的畫作都是透過他來銷售。

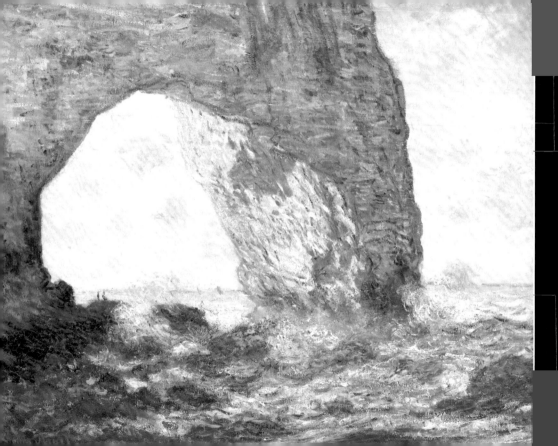

「他在海水的漩渦中畫暴風雨」

　　這是評論家對於莫內在諾曼第沿岸作畫情形的描繪。一八八三到一八八六年間，莫內受這條崎嶇海岸線啓迪，一連畫下六十多幅。它們大受歡迎。在冬季氣候最極端、最富戲劇性變化時，他會前往該地。庫貝、尤金·德拉克拉瓦和其他畫家也畫過此條海岸線，但莫內一貫地說：「我會嘗試做不同表現。」

　　莫內經常回想起以下插曲：「……我全神貫注，沒看見大浪湧來，把我沖到懸崖旁。我和我所有的畫具在它的餘波中浮沉，當大海吞噬我時，第一個念頭是我死定了，但最後我手腳使勁划動，浮出水面……渾身濕透，手上依然緊握著的調色盤翻倒在我臉上，我的鬍子覆滿黃色顏料！」

　　《大岩門》中，莫內採用奇特且富戲劇性的視角，唯有往下擠進一條狹窄暗黑的隧道中才能窺見。岩門的形狀令人想起日本版畫裡的岩石，像是歌川國芳（一七九七－一八六一）的作品，莫內讚賞他的畫作且有所收藏。岩石表面以厚塗的色塊交織而成，對情感反應和表現技法的強調十分現代。

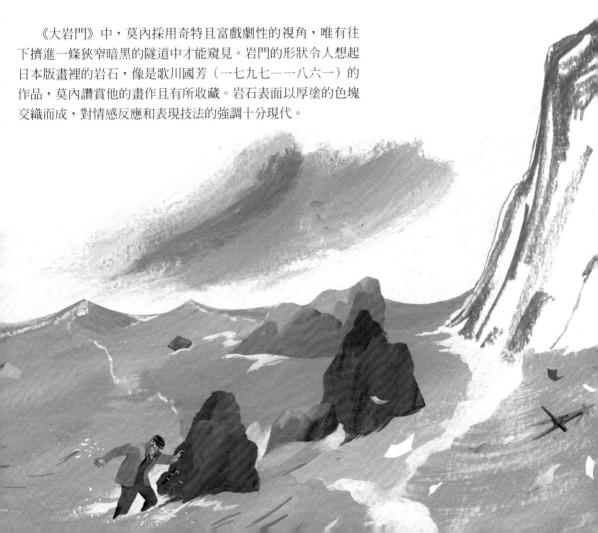

對愛麗絲吐露心事

　　憤世嫉俗的人可能會暗示莫內不斷離家外出探險，不只是想尋找啓發靈感的主題，還想避開與養育八名小孩、令人厭倦的家庭瑣務有關。無論如何，他有極爲負責任的一面。每天忙完後，他會坐下來寫信給愛麗絲。主要內容與孩子和他對愛麗絲的愛無關，大都在談天氣！莫內的生活完全受藝術主宰，而他的藝術又完全操之於天氣。假如遇上下雨，或者太陽實在太明亮時，他會很失望，因爲這種氣候會讓他無法繼續記錄前一天開始作畫時，所捕捉到的色彩和氛圍。莫內的信裡滿是這類詞句：「徹底絕望」、「我想把所有的東西都丟掉」，和「我是如此悲慘」，全只因爲天候。但有愛麗絲聽他說心事，莫內確實——以他自己的方式——心存感激；如他所說，「能與人討論自己的困境眞是安慰。」其中饒富興味之處是，雖然愛麗絲（不若卡蜜兒）從來不曾在莫內的畫中出現，但她似乎主動參與他的工作，而且她的稱許顯然對他很重要：「在作畫時，很想與你分享那種樂趣，讓你看見我眼中所見，這能使我把畫畫好。」

　　長期的缺席勢必讓愛麗絲和孩子們都很辛苦，但因此而換得的畫作，銷量益增，會是相當大的補償。雖然莫內不斷四處奔波，家庭卻日漸安頓，每當莫內回到家中，都較能享受居家生活的寧靜。這樣的靜好歲月記錄在此時期的一些畫作裡，包括《藝術家的維特葉花園》（The Artist's Garden at Vétheuil）。陽光遍灑的景致中有這家人所住的房子、花園，和最年幼的兩名小孩，米榭爾·莫內和讓—皮耶·霍西德。耐人尋味地，莫內拒絕出售此大幅油畫，想必是因爲它令他想起與家人共度的快樂時光。三年後，一八八三年，一家人搬往吉維尼一間較寬敞的住宅裡，此地成爲他們最後的永久居處。

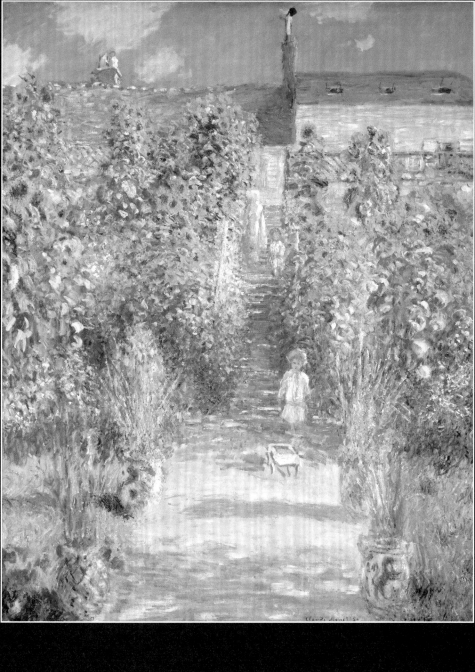

《藝術家的維特葉花園》
克勞德・莫內，一八八○

油彩，畫布
151.5 x 121 公分 (59⅝ x 47⅝ 英寸)
華盛頓特區國家藝廊（National Gallery of Art, Washington, D.C.）
艾莉莎・麥倫・布魯斯（Ailsa Mellon Bruce Collection）藏品（1970.17.45）

《博爾迪蓋拉》（*Bordighera*）
克勞德・莫內，一八八四

油彩，畫布
65 x 80.8 公分（25⅝ x 31¹³⁄₁₆ 英寸）
芝加哥藝術博物館（Art Institute of Chicago）

暴風雨後的陽光

　　莫內寫信抱怨的對象，愛麗絲並非唯一。他的畫商，保羅・杜朗—魯耶，也收到類似的信件，部分原因是為了替延遲交畫找藉口。莫內感到氣餒，因杜朗—魯耶力勸他去南法，畢竟該地的陽光比較可靠。莫內同意了，便在一八八三年十二月和雷諾瓦結伴前往地中海岸。但莫內很難畫出令自己滿意的畫。這不令人意外。他經常要先醞釀一段時間，才能感覺自己已摸清詮釋一個新地方的最好方式。此外，還有別的問題，他聲稱：「我向來單獨工作的成效比較好，根據自己的印象來畫。」因此他回到里維耶拉，前往位於法義邊界的博爾迪蓋拉，在接下來的一個月中，他要求杜朗—魯耶對雷諾瓦隱瞞他的行蹤。第二趟旅行大獲成功，而在一八八四年二月他寫信給愛麗絲，「現在我真的感受到風景了：我可以大膽運筆，採用不同色調的粉紅和藍。」的確，正是南方鮮豔的色彩和繁茂的草木，讓這些畫顯得如此吸引人和與眾不同。莫內保持印象派風格，但他初見時聲稱令他「震驚」的強烈色彩，和蒼翠草木的種種姿態，賦予他畫作嶄新的鮮亮、大膽風格。

長江後浪推前浪

　　莫內到南法的幾趟旅行去了不同的地方，帶著「本身就是甜美化身：白、粉紅、藍全裹上如童話故事般氛圍」的畫回到巴黎。毫無意外，這些畫賣得很好，包括席奧・梵谷，他買了十幅昂蒂布（譯註：Antibes，法國濱海市鎮）。對莫內來說，這也是好機會，向眾人示範印象派風格的多種可能，尤其當時，在畫家同儕之中，此風格已逐漸式微。最後一次印象派畫展於一八八六年舉行。畢沙羅仿效由喬治・秀拉領導的一群年輕藝術家，以點描的方式作畫（以純色的小點構建出圖像）。同樣地，雷諾瓦也脫離印象派，走更傳統的古典風格。莫內成為繼續使用印象派技巧的少數。他曾經是前衛派的代表，現在卻漸漸成為主流派的名家，甚至因此遭受某些年輕藝術家的批評。

回顧展，一八八九

　　莫內要到受邀與奧古斯特・羅丹一同參加回顧展時，才真正受主流派接納。羅丹是法國首屈一指的雕塑家，新近才接受法國藝術貢獻榮譽軍團勳章。對於此次合作，羅丹不如莫內興奮，他直接把雕塑擺在莫內的畫作前，並說：「我才沒把什麼莫內看在眼裡……我唯一在乎的是我自己！」當他來吉維尼討論展出事宜時，臉上的兇惡表情，把霍西德家的女孩都嚇跑了。

莫內家和霍西德家的孩子都喜歡幫莫內忙。當莫內同時畫好幾幅作品時，孩子們會用獨輪手推車替他搬運畫和畫具。莫內也會要求他們當模特兒。由於站太久，蘇珊娜・霍西德有一次還昏倒。有時候，莫內會教她的妹妹布蘭琪畫畫。

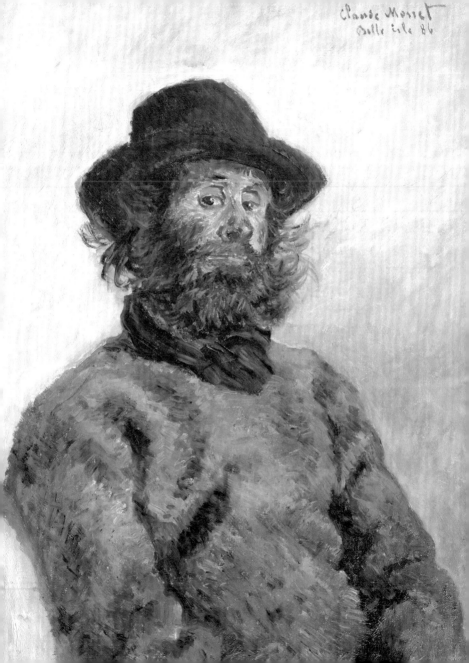

海景畫、肖像畫和靜物

　　整個一八八○年代，莫內不斷地旅行。他若不在南法，便是動身前往荷蘭，看鬱金香花田；再不就是流連於法國中央高原上，欣賞視覺衝擊強烈的火山景觀，或者前往他鍾愛的諾曼第和布列塔尼海岸，探索新的風景。彷彿每年他都需服用一劑濱海空氣。他甚至說想埋在浮標裡。「只有海洋能讓莫內先生快樂。他需要水，大量的水，而且水越多，他越高興，即使浪花噴濺在我們臉上。」他在當地的朋友波利老爹回憶道。波利老爹是在布列塔尼一帶捕魚的漁夫，他變成莫內的腳伕，替他扛畫布，一扛好幾英里，因為莫內總徒步登上危險的懸崖小徑，以尋找完美的視野。

　　波利也變成莫內少數幾幅肖像畫的主角。我們依舊可從畫中明顯的鼻子和倔強翹起的落腮鬍中瞥見漫畫家的影子。印象派風格的躍動筆觸──經常用來描繪海洋──也很巧妙地運用在此畫上，表現漁夫常穿的粗厚毛衣，和他疑惑的眼神的力度。此畫並醒目地以紅色簽上：克勞德‧莫內，美人島八六年。此舉很不尋常。顯然此人和此地對他有重要意義。莫內把《波利老爹》掛在家中，就在他的書桌上方。當天氣變得糟透而無法到戶外作畫時，莫內便會畫肖像畫或者靜物畫。

別氣惱；就畫這些東西吧！

乾草堆

一八八八年莫內開始畫新的主題，因為這些素材離家較近，亦即在吉維尼他家附近田野上的主要景觀——乾草堆。然而莫內有個著名的前輩也屬意過此主題：讓‧法蘭索瓦‧米勒，他把這些草堆畫入畫中，象徵神的慷慨恩慈，以及人與自然合一。米勒的畫已成為國家的驕傲，有人曾碰巧把畫賣給美國收藏家，法國政府不但出面購回，甚至在運回法國時，由總統親自迎接。在莫內稱為乾草堆的畫作裡（事實上是穀粒堆），人的存在和心靈上的歡欣都是隱喻而非直接描繪。莫內專注於捕捉視覺效果，色彩和光線會相互作用，並隨著季節和一天當中的時段轉換而有所更遞。一八九○年他在一封信中寫道：「我拚命地揮動畫筆……但每年這個時候，太陽沉落得如此快速，我都追不上……要完成許多的步驟才能傳達我所謂的『瞬間』，[而且]我厭惡一試就上手的簡單事情。」

莫內畫了三年多的穀粒堆。一次在數塊畫布上作畫，每當光線改變，便從這塊挪到下一塊。他用一層層破碎的小筆觸，捕捉他認為是渾然一體的光線「外殼」。那些和諧的色彩和閃爍的光點不僅描繪出「瞬間」，同時兼容了他自身的情感投射。較年輕的點描派畫家們也潛心探索色彩和光線間的交互作用，對於他們類科學的不同進路，這些畫作或許是種挑戰或者回應。

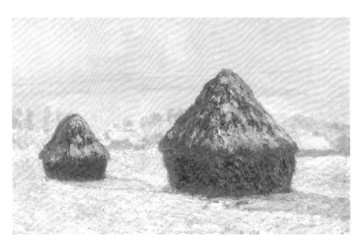

克勞德‧莫內
《乾草堆，雪景印象，早晨，一八九一》（*Grain Stacks, Snow Effect, Morning, 1891*）

油彩，畫布
64.8 x 99.7 公分（25½ x 39¼ 英寸）
洛杉磯保羅‧蓋蒂美術館

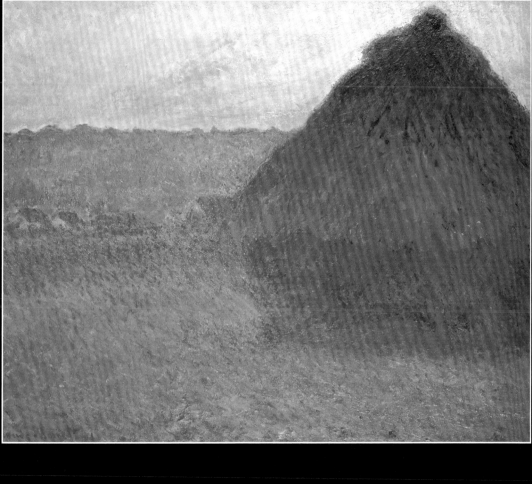

《乾草堆，粉紅和藍的印象》
(*Grain Stacks, Pink and Blue Impressions*)
克勞德·莫內，一八九一

油彩，畫布
約 73 x 92 公分 (28¾ x 36¼ 英寸)
私人收藏，倫敦

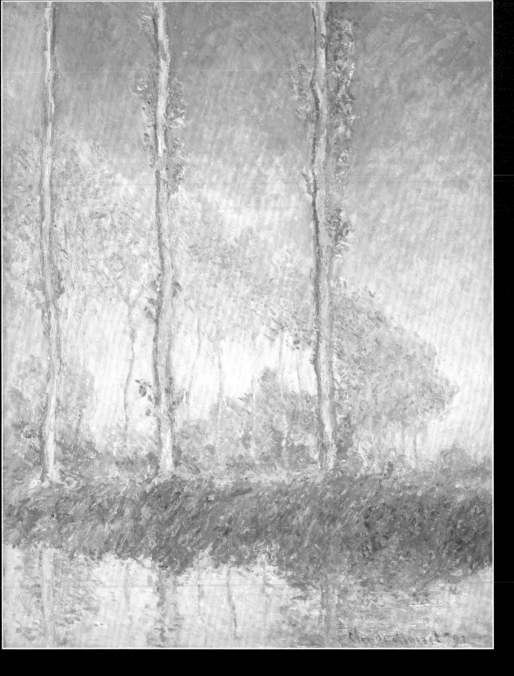

《白楊樹，三棵樹，秋天》
(*The Poplars, Three Trees, Autumn*)
克勞德・莫內，一八九一

油彩・畫布
93 x 74.1 公分 (36⅝ x 29³⁄₁₆ 英寸)

裝飾用白楊樹

　　一八九〇年，莫內終於能買下他在吉維尼一直租賃的房子。一八九一年五月，他展出乾草堆系列，大受好評，銷售也創下佳績。莫內從此受到鼓舞，專注畫系列畫作，並在家附近工作。於是，在乾草堆之後，他駕著畫室舫，沿著吉維尼家園附近的小河作畫，描繪生長在彎道上的白楊樹，總共創作了二十四幅。從這個視角，隨著它們往後蜿蜒至遠方，我們抬眼看見樹木舞動的姿態和它們在水中的倒影。這些天然枝葉交織的花紋，令人聯想起新藝術的風格（此時在法國的裝飾藝術裡才剛變得受歡迎），然而大膽的構圖、扁平的形狀和裁切的作法，或許也透露莫內受其鍾愛的日本木刻版畫影響。

　　莫內再度依據不同的季節和光線來創造此系列，但這回他遇上人為的問題。在法國，白楊樹一般是當成防風林和供應木料所需而栽種。當莫內此系列作品畫好數幅之後，他驚駭地得知他正在畫的樹木即將被砍伐。最後，他在拍賣會上買下這批樹木，一等他畫完，便賣給當地的木材商。

　　在描繪乾草堆和白楊樹的期間，莫內逐漸形成一個概念，便是把系列畫作當成單一整體來處理。在戶外完成寫生後，會帶回吉維尼的畫室，把它們一字排開，加以調整，每幅畫的收尾都會連結到下一幅畫，以創造出和諧的整體。展出前，任何畫都不賣，而且莫內有些不情願把它們拆開來單幅銷售。

盧昂主教座堂

「我的天哪，主教座堂好難處理！」莫內對愛麗絲抱怨著。
他去探望住在盧昂的兄弟時，挑選了這個主題。在一八九二年
到一八九四年間，他奮力地描繪這座大教堂，畫了三十幅以上
的圖像，以尋找最佳視角、理想天候，並設法捕捉變化的光
線。為了取得他要的角度，他從相鄰的商店窗戶內，包括一間
女士更衣室裡作畫。他談及此系列作品：「我不想用線條或輪
廓來勾勒建築體。」的確，此巍峨的建築以暖色調的粉紅色系
塑形，在視覺上，它似乎躍出畫面，而冷色調的藍色則似乎後
退，隱於厚塗的層層顏料之中，帶出不可思議的可觸碰感，彷
彿堅硬的石塊再現眼前。整體是模糊和清晰，和諧和對比的矛
盾組合。效果令人讚嘆，無須宗教而神聖；是對法國哥德式建
築之美的禮讚，無須外顯的愛國情操。

當盧昂主教座堂系列在杜朗—魯耶的藝廊展出時，受到評
家和同儕藝術家的讚賞。塞尚具洞察力地評論道：「這是一位
堅決之人的作品，審慎地思考每一細節，以追求最精緻微妙、
難以捕捉的效果。」畫作售價比《乾草堆》和《白楊樹》所賣
得的價錢還要高五倍。它們何以有這麼大的吸引力？是由於主
題當中的宗教元素和愛國情操？還是因為此時莫內已完全成為
當時最重要的藝術家？

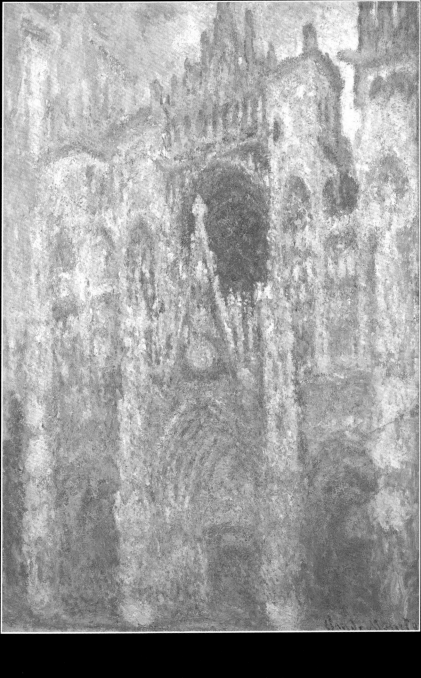

《盧昂主教座堂，正門，朝陽，和諧的藍色》（*Rouen Cathedral, Portal, Morning Sun, Harmony in Blue*）
克勞德・莫內，一八九三

吉維尼花園

　　莫內在一八九○年買下吉維尼的住宅後，便花更多的時間待在家中，著手改善畫室的空間，尤其是花園。一八九三年，他又買下額外的土地，後來成為睡蓮池所在地，並在池上建了座日本式的橋。一八九二年，莫內在歐尼斯特・霍西德過世之後，娶了愛麗絲。逐漸增加的財富和日益安定的居家生活，讓莫內得以傾全心打造美麗寧靜的家居避風港。

「是周遭的氣氛彰顯了事物真正的價值」

對莫內來說，有更多時間待在吉維尼，也表示他終於有機會可以更為輕鬆地作畫。對當地景觀都很熟悉，而且離畫室近，這能讓一個五十多歲的人，身體少些辛苦勞動。另外還有附帶的實際好處，他不必再浪費時間挑選主題，或者由於氣候的變幻，中斷某幅作品達一年之久。但莫內繼續嚴格地鞭策自己，清晨三點三十分便起床，捕捉塞納河上的夏季日出景觀。在一八九六到一八九七年之間，此景發展成系列畫作，稱為《塞納河上的晨光》，每幅畫都記錄太陽升起時，光線和氣氛變化的過程。莫內坐在畫室舫上畫的這些作品中，晨曦照耀在倒映水面的柔和樹形上，他以寫意的手法呈現出斑斕的特質。莫內必定知道這些朦朧的寫意效果與法國風景畫之父克勞德·羅蘭（Claude Lorrain，約一六○○到一六八二）和卡密爾·柯洛（Camille Corot，一七九六到一八七五）的畫作近似。

這是莫內較晚期作品的典型風格：在《吉維尼附近，塞納河的枝椏》（*Branch of the Seine, near Giverny*）中，他專注在單一主題上，不見任何人類在場。取而代之地，他強調自然，尤其是其抽象和詩意的特質。在獨特的方形構圖格式裡，水平線下滑至近一半處，創造出「現實」與其倒影幾乎完全對稱的效果。你可以把畫倒轉過來看，畫面也幾乎一樣。沒有任何東西干擾此種冥思的沉靜感，就連顏料的紋理都較為光滑統一。儘管莫內抱持不可知論，但在這樣的畫作中，依舊可能察覺他的象徵主義詩人朋友斯特凡·馬拉美（Stéphane Mallarmé）所稱的，尋找神聖的「神祕」感，或者如畢沙羅所描繪，一種「存在於自然中的救贖」感。

《睡蓮》（*The Water Lily Pond*）
克勞德・莫內，一八九九

油彩，畫布
88.3 x 93.1 公分 (34. x 36⅝ 英寸)
倫敦國家美術館

地方名流

為了阻止村莊旁興建工廠，莫內買下吉維尼的一些土地，從此在某種程度上成為地方名流。他還掏錢提供獎學金、替學校購買操場。這類慷慨舉動不全然是無私的；莫內贏得市長的支持，因此當村民來抱怨當地河流改道，以灌注莫內的睡蓮池時，市長會斷然駁斥。

世紀遞嬗

「如此地痛苦和心痛……然而我必須堅強並且安慰我愛的人。」一八九九年，愛麗絲的女兒，也是他最鍾愛的模特兒蘇珊娜，久病不癒，三十五歲時離世後，莫內寫道。愛麗絲極為消沉。莫內伴其左右，並坐在枝繁葉茂、生機盎然的花園裡作畫。此時，睡蓮終於栽種成功，紫藤也沿著日本橋掩映成林，美得令人難以抗拒。在一八九九和一九〇〇年間，莫內畫了十八幅橋景，許多幅都採用與塞納河早晨系列同樣的方形構圖和對稱模式。但此處，空間變得更壓縮，層層堆砌的明豔綠色，便與呈帶狀排列的浮水葉、橋梁和青蔥葉簇在畫布上彼此交融。我們可以想像自己站在橋上，在柳樹蔭的遮蔽下，望著這些靜謐、和諧的水域沉思。

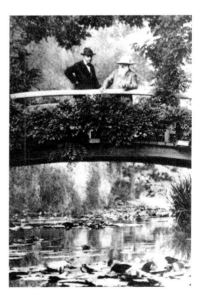

《莫內和他的朋友，政治家喬治・克列孟梭 (Georges Clémenceau) 在吉維尼日本橋上》，一九二一

克列孟梭在第一次世界大戰期間領導法國政府，從一八九〇年代開始便是莫內的好友。

多霧的倫敦

從一八八九至一九〇一年間的三個冬季，莫內在倫敦畫了近一百幅的風景畫，許多主題都是泰晤士河。莫內是十足的親英人士，他把兩名兒子都送往英國讀書，並愛穿粗花呢服裝、喝茶和與英國貴族吃飯。在倫敦時，他住在薩伏依飯店的大房間內，從那裡，他可以看見河流。

莫內向來景仰 J.M.W. 透納（J.M.W Turner）和詹姆斯・惠斯勒（James McNeil Whistler），他之所以描繪此城的河水，可能回應對這兩位知名畫家筆下的風景。此外，倫敦的污染也是吸引力來源。家庭用火和工廠熔爐所排放的煤煙，形成彩霧的壯麗景觀。

然而在倫敦作畫絕非易事，他在信中抱怨：「這不是可以讓你當場就完成一幅畫的地方，效果永遠不會再現！」一九〇四年，莫內展出了三十七幅近乎抽象的倫敦即景。他解釋道：「沒有人想像得出，為了獲致這麼一點結果，我所耗費的心思！」但它們還是大獲成功。

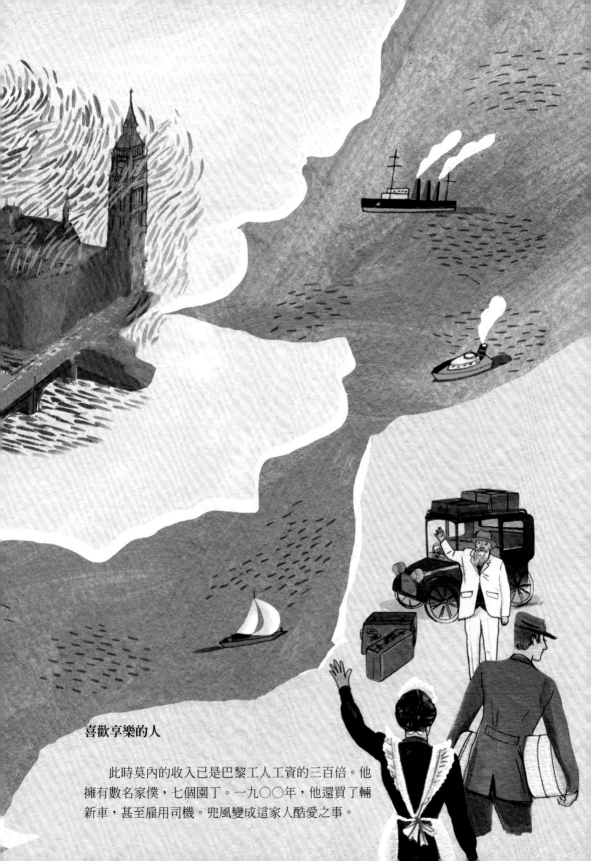

喜歡享樂的人

　　此時莫內的收入已是巴黎工人工資的三百倍。他擁有數名家僕，七個園丁。一九〇〇年，他還買了輛新車，甚至雇用司機。兜風變成這家人酷愛之事。

每個人的朋友

　　當莫內的聲譽日漸卓著，他也在許多國家辦展，包括美國、義大利、德國和俄國，而且到吉維尼登門造訪的客人也越來越多。一小群美國粉絲甚至在附近定居。但莫內儘管功成名就，終其一生，都繼續資助較不走運的藝術家朋友們。他借錢給畢沙羅，在希斯萊過世後，照料他的家庭，向處境艱苦的朋友如塞尚和貝爾塔・莫莉索等買畫，並替馬內和古斯塔夫・卡耶博特（Gustave Caillebotte）說項，好讓他們的畫在國家美術館展出。當朋友左拉引發爭議地捍衛阿弗烈德・屈里弗斯（Alfred Dreyfus）——一名陸軍軍官，被反猶太分子誤控叛國罪，引發全國騷動——莫內也表態支持他。此外，儘管生活富裕舒適，莫內似乎始終相當謙遜。他甚至拒絕接受榮譽軍團勳章。

首批睡蓮

　　莫內的成功和增加的年歲並未讓他放慢腳步。相反地，從一九〇〇年他六十歲開始，直到一九二六年死亡前，平均每年完成的畫作數量較以往更多。尤其他繼續一心描繪睡蓮池。一九〇三年，他延伸發展此主題，把它當成「水和倒影的風景畫」來思考，對此他也坦承，它們「令他深感著迷，欲罷不能」。此種人為精心規畫的風景畫——池塘、橋梁、睡蓮，和周遭的植被——與他早期風景畫裡所表現的原始自然力量相去甚遠。莫內改而專注在經控制的沉靜，同時他也不斷實驗各種構圖版式（他還創作了一些圓形的畫）。最重要的是，這些畫作都標榜著顛倒的世界：此時，所有事物都在地平線之下，而且幾乎所有的東西都只以水中的倒影呈現。取得此畫面的視角也很獨特，感覺他似乎得趴在池塘邊，抬眼眺望整個水面。

　　一九〇九年莫內展出四十八幅睡蓮畫作，舉世讚嘆。如一名評論家所寫：「從來沒有人見過這樣……美得令人屏息，簡直無法以任何言語表達而不顯得誇大。」

《安康聖母大殿，威尼斯》
克勞德・莫內，一九〇八

油彩，畫布
73.5 x 92.5 公分 (29 x 36⅜ 英寸)
私人收藏

「威尼斯讓他流連忘返！」

一九○八年，愛麗絲在一次罕見的場合如此驚呼。當時，她正陪著丈夫做繪畫之旅。「我只擔心他會累垮，我在此地度過了難忘的日子，陪在丈夫身邊，看著他畫下每一筆。」看來莫內似乎不可能不先工作便度假，但他確實和愛麗絲一起遊覽，並且享受在貢多拉上畫畫的機會，這讓他呈現出某些有裁切景物和奇怪角度的驚人構圖。然而一如以往，面對此新穎的主題，他依舊先挖空心思探索，因而抱怨景色：「太美而無法描繪。」在《安康聖母大殿，威尼斯》（*Santa Maria della Salute, Venice*）一畫中，在較溫暖氣候裡水氣氤氳的迷霧，與鮮亮的粉紅色系及醒目的淡紫色系相融。浪漫的穹頂是從一側所見，位於堅固豎立的竿子和輕蕩的水波之後。和畫倫敦系列時一樣，莫內把在威尼斯所繪的畫作帶回家，在工作室裡完成。

不幸地，一九一一年五月，愛麗絲在病痛折磨下撒手人寰。他們相守三十多年，莫內十分悲慟。這是他一生中頭一回難以提筆作畫。他極為勉強地替威尼斯系列作品收尾，因為這些畫會提醒他兩人共度的快樂時光。畫作在一九一二年展出，但之後將近兩年的時間，他異常消沉，滿心自我懷疑，以至於僅畫出六幅作品。他告訴杜朗—魯耶：「年歲和悲痛耗盡我的力氣……今天，我深刻地體會到浪得的虛名有多不真實。」

《莫內和愛麗絲在聖馬可廣場，
威尼斯》，一九○八

巴黎瑪摩丹美術館

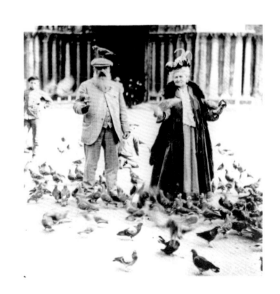

感知改變

一九一二年開始，莫內因為視力問題，作畫更形困難。經診斷，雙眼都患有白內障。他透過各種治療尋求解決方式，包括點眼藥水和戴上特製的眼鏡。為了彌補莫內看任何東西都偏向黃色調，這些眼鏡裝上不同色彩的鏡片。

每當一種療法暫時改善莫內的視力，他就會重新萌生出迫切感：「我努力地畫，我想在再也看不見任何事物之前，把所有東西畫下來。」他不但畫池塘，還探索花園裡的其他區域，花園當時已培育有成，終年繁花盛開，色彩繽紛。從部分畫作中，可以明顯看出，莫內的視力問題讓他無法清楚觀看，並影響了他對色彩的感知。例如，在約一九一九到一九二四年間，他所畫的紫藤垂蔭的日本橋，以黃色為主的色彩就顯得奇怪而不自然。竭力描繪輪廓的狂亂筆觸並未成功，隨著層層堆疊的厚重顏料，形狀反而益顯模糊。事實上，在某些地方，顏料塗得如此之厚，幾乎像是被拋甩在畫布上，而在其他區塊，莫內的畫筆，在顏料山巒間深深地刻出山脊。從遠方看，可分辨出橋的形體，但趨近畫前，卻只見顏料結成的硬殼，讓作品顯得更像是雕刻出的而非繪畫。一九二三年，莫內的一隻眼睛接受了白內障手術，這讓他能看得比較清楚些。

《日本橋》（*The Japanese Bridge*）
克勞德・莫內，約一九一九到一九二四

油彩・畫布
89 x 116 公分 (35 x 45¾ 英寸)
明尼蘇達州明尼亞波里斯美術館（Minneapolis Institute of Arts, Minnesota）
帕特南・唐納・麥克米蘭（Putnam Dana McMillan）遺贈

未簽名的和不滿意的

　　莫內晚年總花較久的時間完成畫作，甚至經常未完成作品，視力不佳是原因之一。他永遠是對自己最惡劣的批評者，如果不滿意作品，多半會毀掉。隨著視力惡化，他似乎對自己的判斷較不具信心，因此容易屢屢重畫，有時候一畫好幾年。此外，他也比較不急著完成畫作，因為不再有財務壓力，不必非畫完不可。於是，在回覆杜朗—魯耶的催促信時，莫內告訴他，不希望自己變成「繪畫機器」，而且「決定永遠不再銷售任何他覺得差強人意的作品」。他不追求「完善精緻」，這點毫無疑問。但他的確承認，在完成的和自然展現的表象中尋求完美平衡，並非總是輕而易舉，因此，就像許多藝術家，當作品完成時，他也並非每回都很肯定已確實達到理想。他若有把握，就會署名。然而，許多重要美術館內的莫內晚年畫作，都沒有簽名。

死亡、戰爭和新開始

　　一九〇九年，莫內睡蓮首展結束後，由於該系列部分售出而遭打散，便有朋友和評論家建議，應該舉辦永久性的公眾展覽，展出未來創作出的所有睡蓮（或 Nymphéas，法文名）。數年之後，在個人和國家皆遭逢重大悲劇的時刻，此想法再度被提出。一九一四年二月，莫內的大兒子久病後過世。接著，一九一四年七月，一戰爆發。德國軍隊離吉維尼不遠。古怪的是，開戰的宣布似乎是種刺激，促使莫內在因愛麗絲和讓過世，幾乎停滯創作一段時期之後，提筆創作新的睡蓮系列。如他告訴杜朗－魯耶：「我重新提筆，而你知道我會全力以赴，要做就做好：早上四點起床，整天埋頭苦幹。」這是他迄今最具雄心的系列：為永久公開展出的提議，創作一些巨幅的睡蓮。準備過程中，莫內在一九一四到一九二六這十二年間，畫了近百幅睡蓮。大部分都是橫向的版式，許多都寬達五公尺（十六英尺）。莫內蓋了間特別的工作室來擺放這些畫。畫固定在有輪子的巨大畫架上，於是他就可以同時在數幅上作畫，並調整每一幅該如何彼此關連。

橘園

　　在遭逢喪親之痛和烽火連天之際創作的睡蓮系列，可以視為悼念亡者的哀歌，充滿柔和色彩的悄聲慟哭，直堪比擬早其約二十年前，加布里埃爾‧佛瑞（Gabriel Fauré）所作的《安魂曲》。但睡蓮似乎又充滿希望和慰藉，莫內希望那些來看展的人能「走入清寂水面的閒適氛圍內，舒緩他們過度勞累和緊繃的神經……這空間是可供人平靜冥思的庇護所」。

　　莫內的朋友兼資深政治家喬治‧克列孟梭在一九一六年允諾，政府會在巴黎建造一座特別的建築，收藏睡蓮系列。而莫內則同意全數捐贈作為回報。起初計畫興建一幢橢圓形的房子，結果造價太昂貴，經過多次商議，決定把巴黎杜樂麗花園裡的橘園（從前是種滿橘樹的溫室）改建成兩間橢圓形的房間，可從一整系列選出八幅畫作在其中展示。

　　然而對於要選哪些作品、展示時的順序排列等，意見分歧，以致睡蓮在橘園的展出拖至莫內過世數月後才終於開幕。這八幅巨幅的睡蓮系列裝置保存迄今。巨大的畫布幾乎及地，盤旋在視線高度、環繞觀者的是湖光水色和美麗睡蓮。

色彩和光線

　　一如過去常有的現象，莫內總是走在時代之先。他創造了一種藝術裝置，觀者在其中變成主動的參與者。兩個展間之間，還安排了不顯眼的拱門通道，以增添流動感。

　　較大的展間裡，懸掛著在一天當中，不同時段所見到的睡蓮池。色系從清晨帶灰的藍色系和淡紫色系，變成落日的耀眼黃色和橘色系。睡蓮的浮水葉如莫內所說：「只是陪襯，中心主題是水的鏡面，外觀無時無刻不在改變。」在較小的展間裡，視點改變了，水面離我們更遠，藏在直立的深色樹幹、垂柳飄動的葉簾和它們的倒影之後。此處色系是較為相近的藍、淡紫色系與間雜著紫紅色與青綠色相混。

　　多變的筆觸和創作的活力是《睡蓮》最教人驚嘆的特點之一。這些巨幅的畫作中，在總是強烈、奇特的色彩下，隱藏急切感。隨著較明豔的色彩躍然眼前，而較暗的色彩隱沒，創造出深度的錯覺。黯淡無光的顏料層層堆疊，但每種顏色都相互協調，不同的色調彼此融合，以創造出這首彩色的交響曲。

所言：「我竭盡所能地傳達面到自然時的經驗……而爲了成力表達我所感受到的，我經常完全忘記最基本的繪畫規則——假如真有這種規則的話。」隨著時間流逝，「留住感覺」、捕捉短暫且變幻莫測的效果，逐漸成爲他創作上最重要的執念。創作過程中，他捨棄複雜的意象，轉而專注在單一的母題，「less became more」，越單純卻越豐富。

十九世紀時，莫內是極具影響力的前衛藝術團體——印象畫派的領導人。到了二十世紀，新一代的藝術家再度感受到他的影響。當中有許多人（包括抽象表現主義畫家）尤其欣賞莫內晚期的作品，因爲他運用了抽象、奔放的筆觸，豐富的色彩和巨幅尺寸。鮮少有藝術家可以此般長久地對爲數眾多的人產生如此衝擊。但莫內的影響並不侷限在藝術上。誰見了他的畫，不會產生共鳴？例如，從今爾後，有哪個人不會透過莫內的眼睛來看見一朵睡蓮或者一落乾草堆？如同莫內對克列孟梭所說：「我看過宇宙向我揭示的樣貌，而需要藉由我的畫筆替之作見證。把你的手放在我手中，讓我們幫助彼此，更深刻清楚地看見世界。」

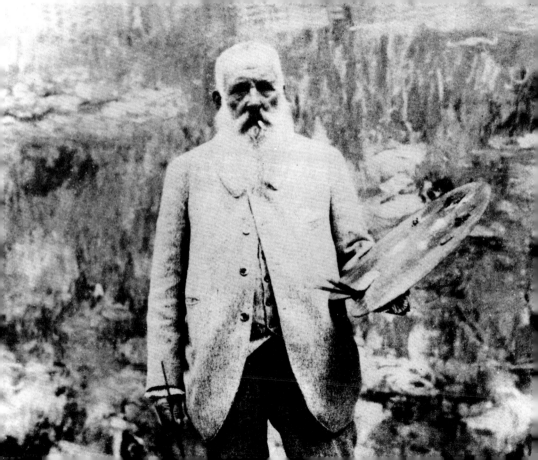

致謝

　　謝謝母親，琴・佩布渥斯（Jean Pappworth），她是第一個啓發我，讓我愛上莫內之人。謝謝我的孩子喬、湯姆和凱蒂，他們鼓勵我並給我建議。

作者／莎拉・佩布渥斯（Sara Pappworth）

　　莎拉・佩布渥斯是藝術史家、老師，和攝影師。她在美術館和藝廊授課二十餘年，目前在倫敦泰特不列顛美術館（Tate Britain）、泰特現代美術館（Tate Modern）、維多利亞和艾伯特博物館（Victoria&Albert Museum）、華勒斯典藏館（the Wallace Collection）、國家美術館（the National Gallery）工作。

插畫／奧黛・梵琳（Aude Van Ryn）

　　奧黛・梵琳在倫敦的中央聖馬丁藝術與設計學院（Central Saint Martins）和皇家藝術學院（the Royal College of Art）唸書。她的作品有電影海報、法式經典麵包店（Le Pain Quotidien）的包裝材料設計，和替如英國心臟基金會（The British Heart Foundation）等客戶做廣告設計。她曾舉辦數次插畫展，並在倫敦和東京藝廊展出。

翻譯／劉曉米

　　輔仁大學哲學研究所畢，目前專職翻譯。
　　譯有《父與子》、《白癡》、《金色預謀》、《藝術基礎與原理》、《遇見自己》、《機巧的感覺——莎娣・史密斯論寫作及其他》、《菲麗妲》、《死亡之手愛上你》、《黑桃J》、《艾薇拉投票記》、《島上的旗幟》、《無可撫慰》等。